郑州科技学院艺术学院教师作品集

主　编　刘世声
副主编　杨淑云　都兴隆　王会三

北京理工大学出版社
BEIJING INSTITUTE OF TECHNOLOGY PRESS

版权专有　侵权必究

图书在版编目 (CIP) 数据

郑州科技学院艺术学院教师作品集 / 刘世声主编 . — 北京：北京理工大学出版社，2019.2
（郑州科技学院建校 30 年校庆丛书）

ISBN 978-7-5682-6703-8

Ⅰ . ①郑… Ⅱ . ①刘… Ⅲ . ①美术—作品综合集—中国—现代 Ⅳ . ① J121

中国版本图书馆 CIP 数据核字 (2019) 第 024162 号

出版发行 / 北京理工大学出版社有限责任公司
社　　址 / 北京市海淀区中关村南大街 5 号
邮　　编 / 100081
电　　话 / (010) 68914775 (总编室)
　　　　　 (010) 82562903 (教材售后服务热线)
　　　　　 (010) 68948351 (其他图书服务热线)
网　　址 / http: / / www.bitpress.com.cn
经　　销 / 全国各地新华书店
印　　刷 / 北京市雅迪彩色印刷有限公司
开　　本 / 787 毫米 × 1092 毫米　1/12
印　　张 / 6.5　　　　　　　　　　　　　　　　　　　　　　　责任编辑 / 申玉琴
字　　数 / 150 千字　　　　　　　　　　　　　　　　　　　　　文案编辑 / 申玉琴
版　　次 / 2019 年 2 月第 1 版　2019 年 2 月第 1 次印刷　　　　　责任校对 / 周瑞红
定　　价 / 40.00 元　　　　　　　　　　　　　　　　　　　　　责任印制 / 李志强

图书出现印装质量问题，请拨打售后服务热线，本社负责调换

前　言

　　郑州科技学院艺术学院创办于1998年，是我校办学历史较长、办学经验较丰富的重点学院，同时是中国工业协会会员单位、中国建筑装饰协会会员单位。艺术学院现开设有环境设计（本）、视觉传达设计（本）、动画（本）、产品设计（本）、艺术设计和视觉传播设计与制作等专业。其中视觉传达设计是省级品牌专业、郑州市重点专业，环境设计专业和动画专业具有明显的特色优势和就业优势。

　　艺术学院现有教师89人，是一支由教授、副教授、讲师组成的高水平师资队伍。遵循着厚基础、宽学科、专业精、能力强、重开放，并能吸收国内外先进办学理念的办学宗旨，以严谨、认真和科学的教风，耕耘着艺术教育的土壤，培养了一批又一批的优秀学子。

　　学院科研成果丰厚，学院教师共主持国家、省部和厅局课题150余项，参加国家级、厅级比赛的设计作品及美术作品500余项，出版学术专著40余部，发表学术论文400余篇，这些科研成果为学院的提升和发展奠定了扎实的基础。

　　学院教学注重理论联系实际，始终把育人和就业放在第一位，引进了国内外最前沿的艺术设计主干课程，以及先进的教学体制和机制，并和全国以及省内大型公司和企业单位建有多家联合办学机构和实习基地。多年来，我院一直保持着高就业率的优势，毕业生遍布祖国大江南北，深受用人单位好评，许多学生在各自岗位做出了突出贡献。

　　学院注重国际前沿教育，准备加大力度开展国际合作办学，将把亚洲邻国、欧洲以及美洲国家高校作为重点合作目标。把开拓国际合作办学作为学院改革发展的方向，使学生具有国际化的视野和竞争力。

　　学院办学条件优越，动画专业有二维、三维、蓝箱和综合实验室4个，环境设计专业有模型和材料实验室2个，视觉传达设计专业有图文、印刷实验室2个，产品设计专业有金工、木工、模型及陶艺实验室4个。

这些具有现代化设备的实验室,为我院学生培养实战性、应用性技术才能提供了优越的条件和保证。

郑州科技学院艺术学院,走过了30年的风雨历程,从无到有、从小到大,如今已是参天大树,挺风傲雪屹立在中原大地上,将继续谱写出中国教育辉煌的篇章。

院长 刘世声

目　录

学院领导

院　　长：刘世声 /2

副院长：杨淑云 /4

书　　记：都兴隆 /6

教学助理：王会三 /7

绘画教研室

主任：张洪波 /9

教师：胡良波 /10

教师：焦晓杰 /11

教师：刘金阳 /12

教师：王　猛 /13

教师：周　佳 /14

教师：王佩琳 /15

教师：张　博 /16

教师：朱铁生 /17

教师：李春磊 /18

教师：万　乐 /19

教师：赵　金 /20

教师：赵理乐 /21

视觉传达教研室

主任：张　超 /23

教师：郭璟瑶 /24

教师：刘　畅 /25

教师：卢雅然 /26

教师：孙艺朕 /27

教师：王周海 /28

教师：张弛博 /29

教师：张雯靖 /30

教师：张　珉 /31

教师：王　琳 /32

教师：邓智渊 /33

教师：祝静思 /34

环境设计教研室

主任：李继侠 /36

教师：巩妍斐 /37

教师：孟　娴 /38

教师：牛优雅 /39

教师：吴华娓 /40

教师：方建军 /41

教师：陈　贞 /42

教师：刘瑞颖 /43

教师：刘慧琳 /44

教师：朱柳颖 /45

教师：吴欣彦 /46

教师：徐飒然 /47

教师：贾园园 /48

教师：刘丞均 /49

教师：石　洋 /50

动画设计教研室

主任：赵善利 /52

教师：关　珂 /53

教师：丁传锋 /54

教师：张连慧 /55

教师：朱晓莉 /56

教师：陈海申 /57

教师：郎世峥 /58

教师：王　鑫 /59

教师：王子畅 /60

教师：赵东琬 /61

教师：朱艳冰 /62

辅导员

辅导员：常新惠 /64

辅导员：杜昱兴 /65

辅导员：葛振鹏 /66

辅导员：黄　娜 /67

辅导员：叶　成 /68

辅导员：张倩倩 /69

学院领导

◎刘世声

郑州科技学院艺术学院院长，教育部学位中心评审专家，中国建筑装饰协会学术委员会副主任，中国工业协会理事，河南省美术家协会设计艺委会副主任，河南省包装技术协会理事，河南省校企合作委员会委员。在近50年的工作中，有40余幅作品参加国家、省级展览，部分作品在我国香港、日本、美国展出，有30余项国家、省、厅级课题，发表学术论文30余篇，出版专著5部，并承担过大型景观工程、雕塑工程、大型壁画及建筑工程的设计工作。

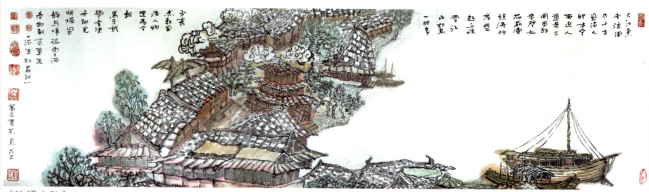

《汴梁古韵》

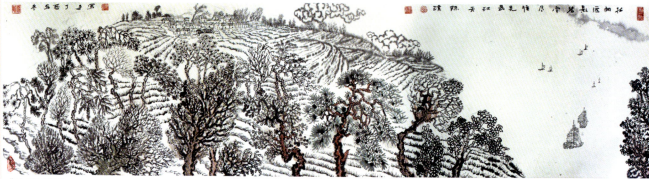

《古塬清唱》

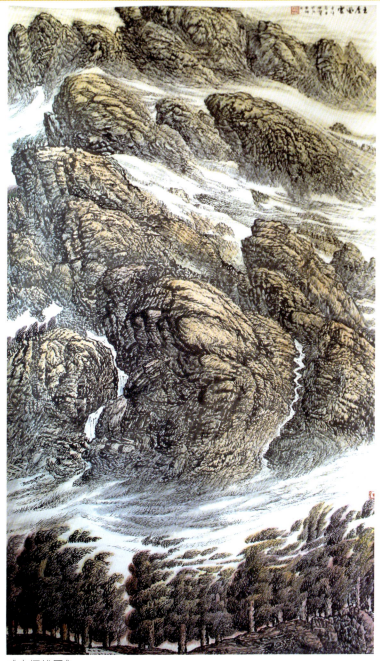

《太行雄风》

◎杨淑云

女，教授，中国共产党党员，毕业于河南大学美术系中国画专业，现为河南省美协会员，郑州科技学院艺术学院副院长，视觉传达专业带头人。出版教材5部，主持市级以上课题12项，主持市、校级精品课程各1门，发表论文20余篇，近年来科研成果获奖20余项。

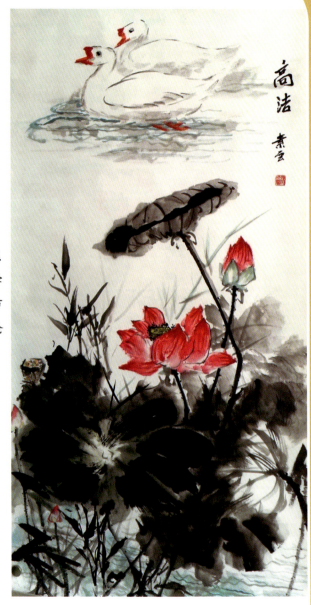

《高洁》，创作于2016年6月，四尺，获全国高校美育成果展教师组一等奖

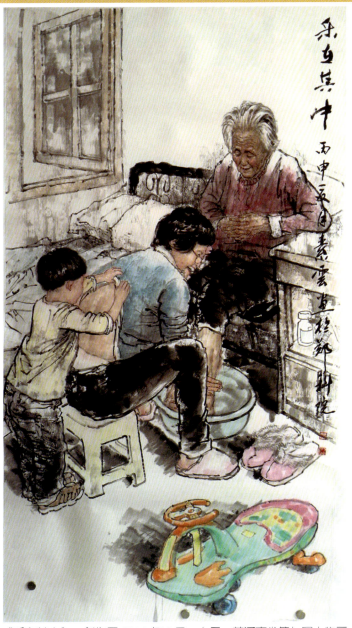

《乐在其中》，创作于 2016 年 8 月，六尺，获河南省第七届人物画展三等奖

◎都兴隆

男，硕士，讲师，中国共产党党员，现任郑州科技学院艺术学院党总支书记。

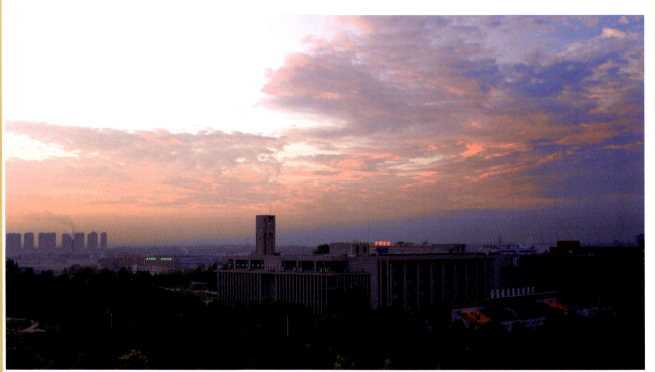

《校园晨曦》

◎王会三

　　男，讲师，工艺美术师，高级动画绘制师，现任郑州科技学院艺术学院教学助理。发表论文9篇，参与编写专业教材著作5部，主持或参与课题10余项，荣获专利3项，参加各类设计比赛并获奖10余项。

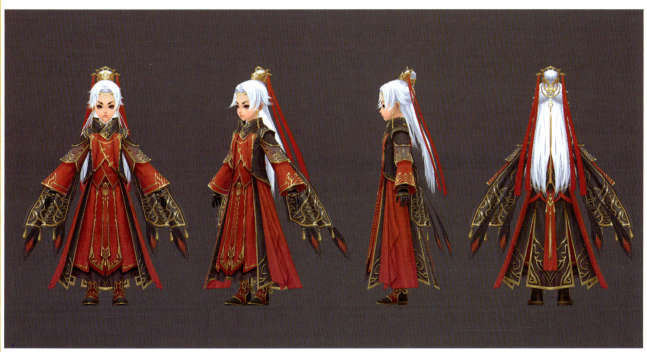

《动画角色设计》

绘画教研室

◎张洪波

男，讲师，硕士，毕业于南开大学中国画专业，现为郑州科技学院艺术学院绘画教研室主任、河南省美术家协会会员，发表核心论文多篇。作品《太行山居图》参加中俄高校教师美术作品展；作品《太行家园依旧》荣获2016年河南省高校统战同心书画展一等奖、作品《太行人家》获河南省高校美术教师太行山写生作品展二等奖。

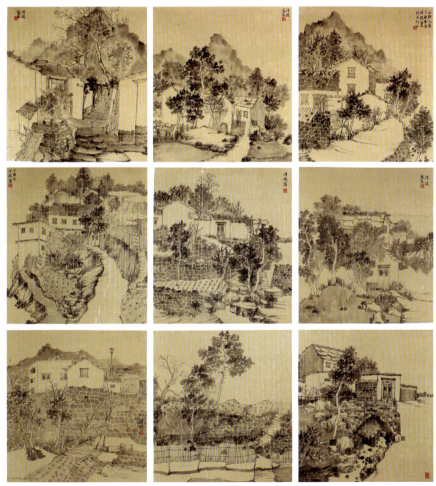

《太行乡情》，创作于2017年，136cm×127cm

◎胡良波

　　男，讲师，毕业于西南大学美术学院，主要从事油画理论与创作研究。

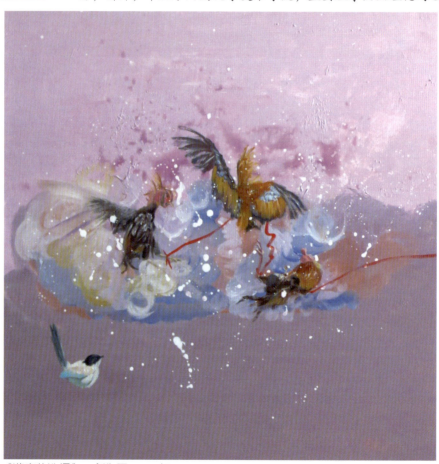

《游离的选择》，创作于2017年，70cm×70cm

◎焦晓杰

女,中国共产党党员,毕业于河南大学美术学专业。美术作品先后参加全国及省级以上展览数次,发表多篇教学论文、学术论文并获奖。

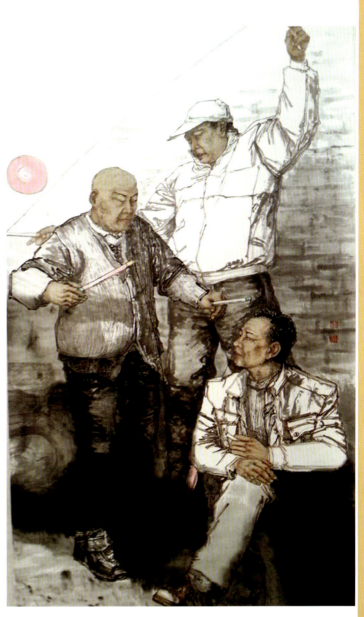

《抖空竹》,创作于 2017 年,180cm×97cm

◎刘金阳

男，硕士，毕业于华中师范大学，现为河南美术家协会会员、郑州美协版画艺术委员会副主任。曾参加河南省第六、第七、第八届版画作品展，2011年和2013年河南省优秀青年美术家作品展，第十二届河南省美术作品展，第六届青年美术作品展，第十四届全国藏书票暨小版画艺术展等，发表教学论文和学术论文数篇。

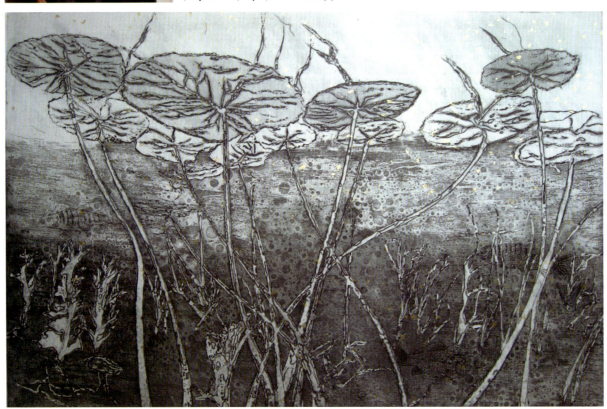

《水中世界系列——荷花》，创作于2016年

◎王　猛

　　男，2009年毕业于西安美术学院国画系，获学士学位，师从刘文西教授、陈国勇教授；2014年毕业于陕西师范大学美术学院，获硕士学位，师从徐步教授。

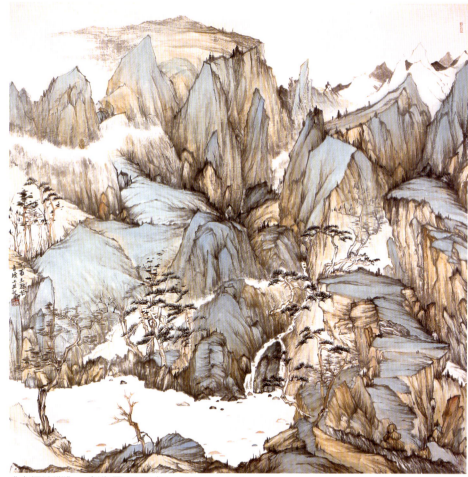

《太行清幽》，创作于2017年，120cm×120cm

◎周 佳

女，硕士，讲师，毕业于南开大学中国画专业。作品曾参与第十二届河南省美术作品展、第五届中国高校美术作品学年展、河南省第十七届美术新人新作展等。发表有《黑白构成在当代中国水墨中的功能体现》《浅谈中国绘画艺术中的黑白观念》《水墨人物画教学有感——写生与创作过程中对水墨肌理的理解与运用》等论文。

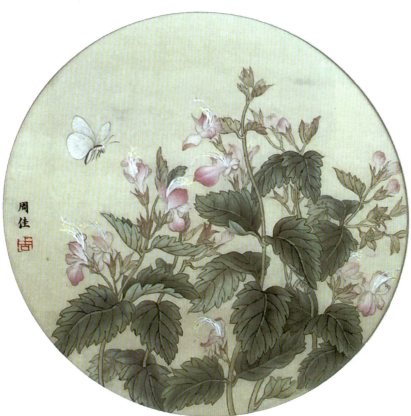

《花间》，创作于 2015 年，41cm×41cm

◎王佩琳

女,讲师,毕业于河南大学艺术学院艺术学专业,主要教授"三大构成""装饰画""设计概论"等课程。

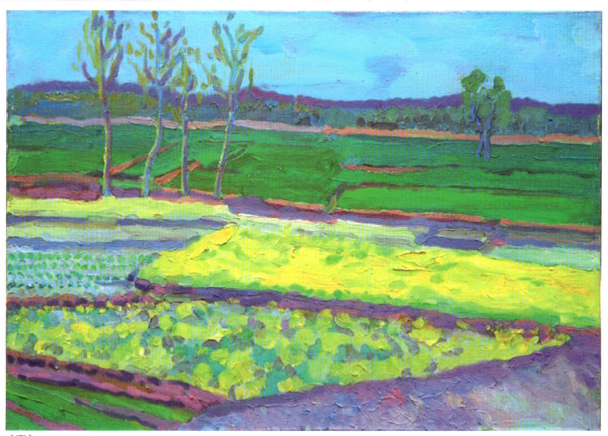

《春》,55cm×38cm

◎张 博

男,中国共产党党员,讲师。2005年本科毕业于陕西师范大学美术学专业(油画方向),2016年硕士毕业于河南大学艺术学院美术学专业(油画方向)。

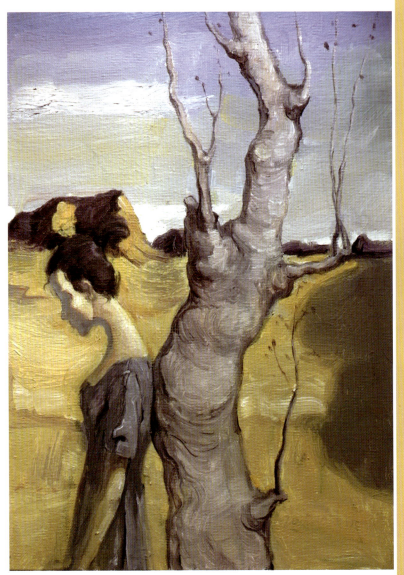

《萧》

◎朱铁生

男,硕士,讲师,工艺美术师,毕业于河南大学艺术学院。主教艺术学院基础课程。

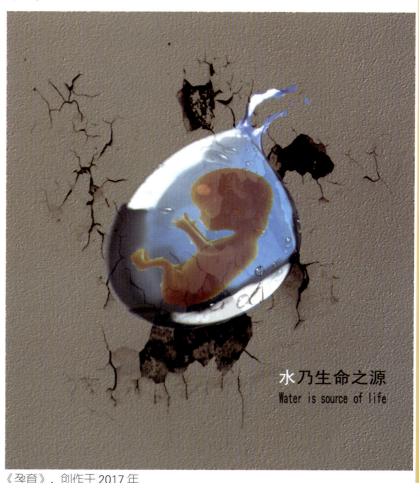

《孕育》,创作于 2017 年

◎李春磊

男，毕业于西北民族大学中国山水画专业，师从山水画家张志雁先生；热爱文化艺术事业，对音乐、绘画、舞蹈有自己的见解。

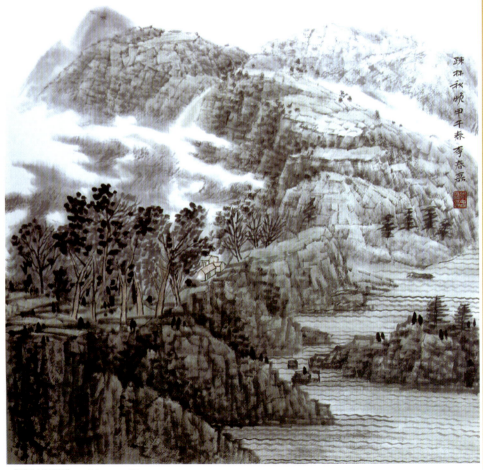

《疏林秋晚》，68cm×68cm

◎万 乐

男，毕业于河南大学艺术学院，现为河南省美术家协会会员、河南省雕塑学会会员。

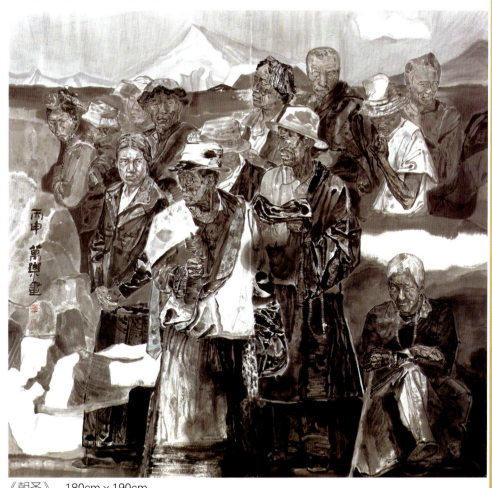

《朝圣》，180cm×190cm

◎赵 金

男,硕士,毕业于西安美术学院,作品《佛光普照》《喜悦》《二月二龙抬头》等获得全国绘画比赛重要奖项。

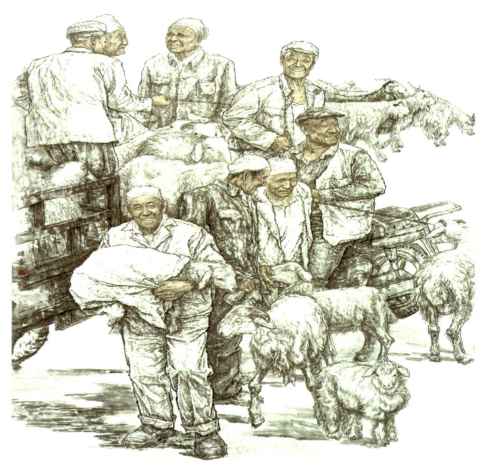

《喜悦》,创作于2014年,200cm×230cm

◎赵理乐

男,硕士,毕业于中国美术学院油画系。2013年获第八届"世纪之星"优秀奖,作品参加"绘画的识度"中国美术学院油画系创作研究展(上海徐汇艺术馆)。

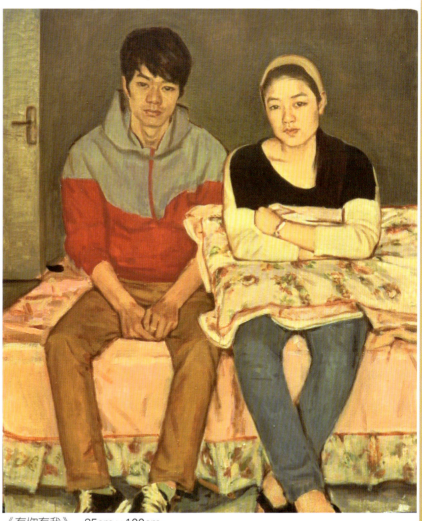

《有你有我》,85cm×100cm

视觉传达教研室

◎张　超

男，郑州科技学院艺术学院视觉传达教研室主任，河南省模范教师，第十一届中国国际园林博览会吉祥物大赛专家评委。主要从事卡通品牌设计的教学研究与创作，作品获奖60余项，卡通吉祥物作品曾获2010世界男排联赛吉祥物设计金奖，先后为中国中铁、中国建筑、西班牙邮政等国内外大中小企业提供卡通品牌设计服务。

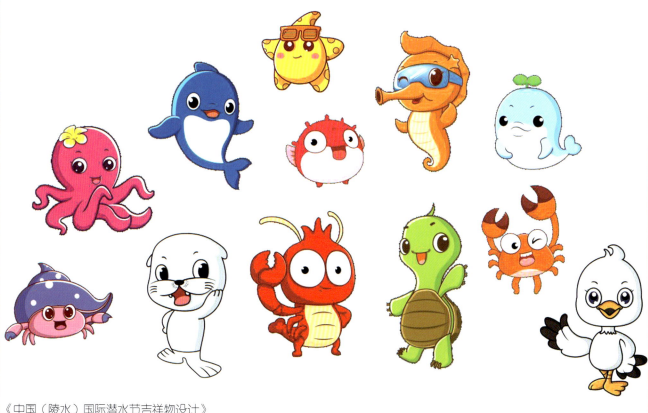

《中国（陵水）国际潜水节吉祥物设计》

23

◎郭璟瑶

女，硕士，毕业于法国波尔多国立高等美术学院。平面设计作品荣获创意中国设计大奖。

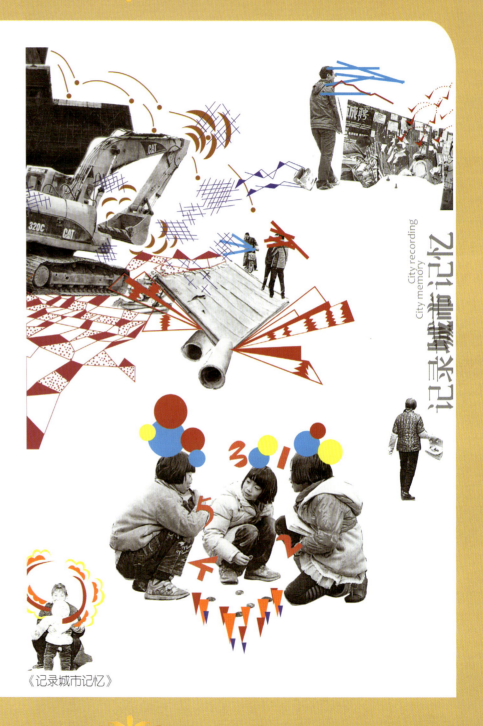

《记录城市记忆》

◎刘 畅

　　男，硕士，讲师，中国共产党党员，毕业于湖北工业大学设计艺术学专业。在各类期刊发表论文11篇，专业竞赛获奖15项，参与科研项目8项，参与发明专利1项，主持实用新型专利1项。

【标志设计灵感】

此标志参考吸取传统家具与篆刻印章相结合的形式，以体现中式、百年老字号这两个传统主题；但在字体字形上选用较现代的简洁型字体搭配以圆润的细节，横竖方正感体现了公司对于食品生产制造及质量上严谨的态度，圆润细节则体现了公司感性的一面，不仅仅从线形上代表了公司所主要生产的产品即面食类，同时这些细节也在整体上与规则方正感相结合，适当削弱理性完素，增强柔和感性面，使整体达到平衡。

《全盛合标志设计》

◎卢雅然

女，硕士，讲师，中国共产党党员，毕业于河南大学艺术学院。发表多篇学术论文，参与多项省市级科研项目并获奖，多次参加设计类比赛并获奖。

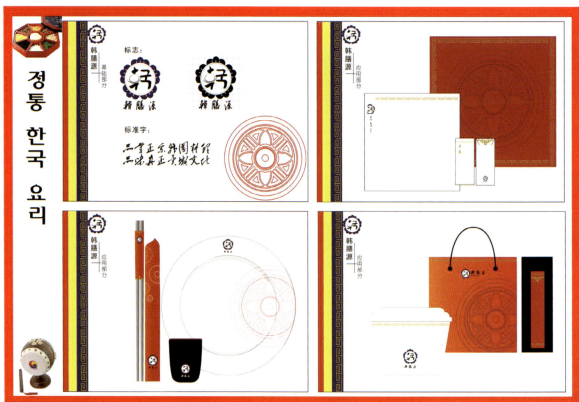

《韩膳源》，创作于2016年3月，16开

◎孙艺朕

男，硕士，讲师，工艺美术师，河南省美术家协会会员。长期从事视觉传达设计专业的教学工作，在国内核心期刊上发表论文多篇，参编专著1部，获得国家专利2项，多次在国家级和省级设计大赛中获奖。

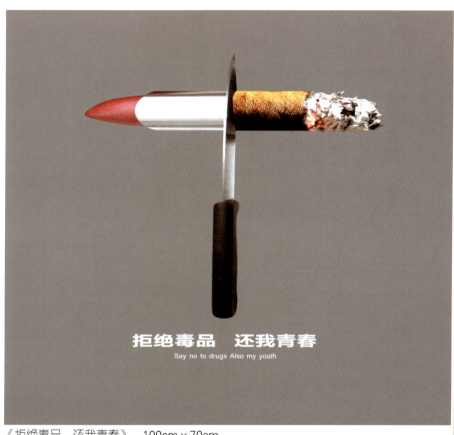

《拒绝毒品 还我青春》，100cm×70cm

◎王周海

男，硕士，副教授，中国共产党党员，工艺美术师，高级技师，现为河南省包装协会会员、郑州平面艺术设计协会特邀会员、全国大学生设计作品年鉴特邀编委，入选文化和旅游部、财政部文化产业创意人才扶持计划。主持省厅级研究课题10多项，出版学术专著和教材3部，发表多篇专业论文和核心论文，作品在河南十二届美展等专业设计赛事上多次获奖。

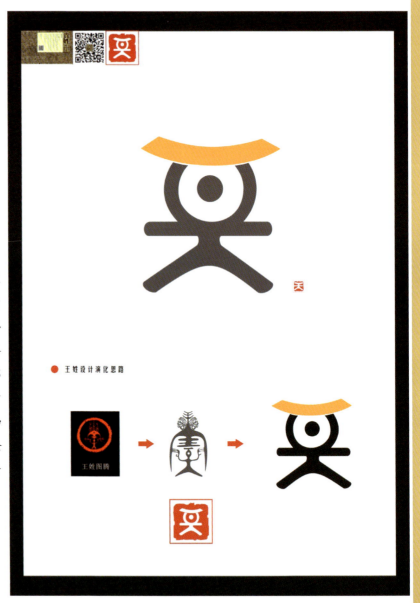

《王姓设计》，创作于2017年11月，A4

◎张弛博

　　男，硕士，讲师，工艺美术师，九三学社社员，现为河南省包装协会会员、中国工艺美术协会会员。先后主编或参编专业教材3部，在专业期刊发表论文多篇，主持或参与各级别课题共7项，多次参加省级设计类大赛并获奖。

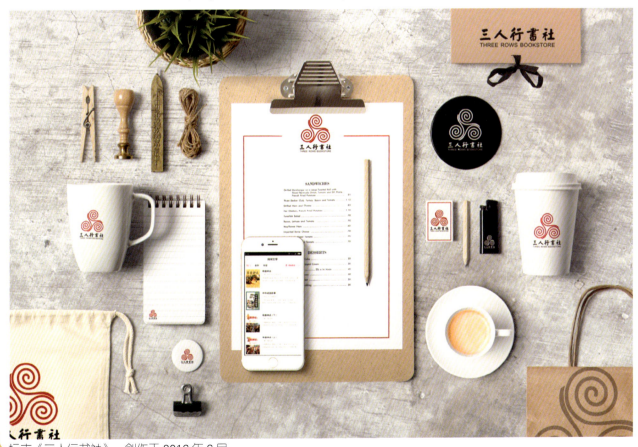

标志《三人行书社》，创作于2016年6月

◎张雯靖

　　高级技师，工艺美术师，中国共产党党员，毕业于陕西科技大学艺术学院。

《周末活动微单》

◎张　珉

　　男，中国共产党党员，讲师，工艺美术师，现为中国工艺美术师协会会员、河南省包装协会会员。主要从事视觉传达专业的教学与研究工作。

《梵简软装设计》

◎王 琳

男，硕士，讲师。现为郑州摄影家协会会员、河南省包装印刷协会会员。发表论文6篇，主持或参与省市社科联项目9项，主编教材3部；获国家专利2项。作品多次在国内获奖。

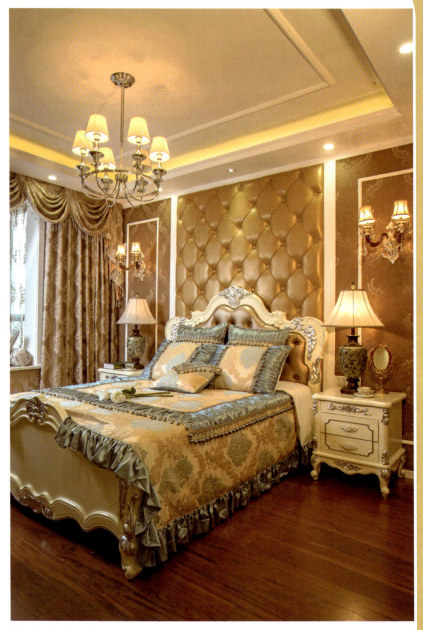

《商业空间摄影》

◎邓智渊

女，硕士，毕业于昆明理工大学艺术设计专业。曾获第七届学院奖优秀指导教师称号；平面设计作品《MY FEELING》荣获中国创意设计年鉴银奖。

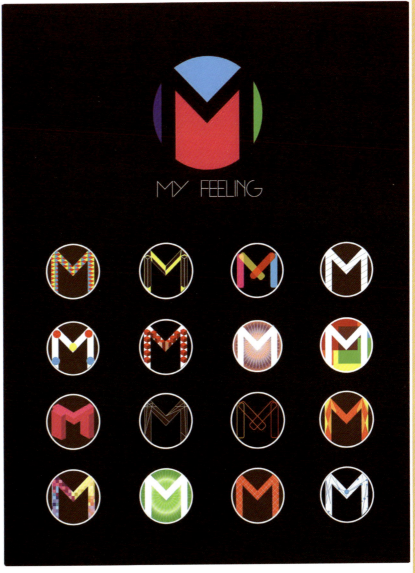

《MY FEELING》

◎祝静思

女,硕士,副教授,高级摄影师,毕业于河南工业大学,现为河南省摄影协会会员、中国旅游协会会员、河南省高校摄影学会会员。长期从事"摄影"等课程的授课工作;发表核心论文5篇,参编教材3部,主持或参与课题十余项;多次参加行业协会比赛并获奖30余次。

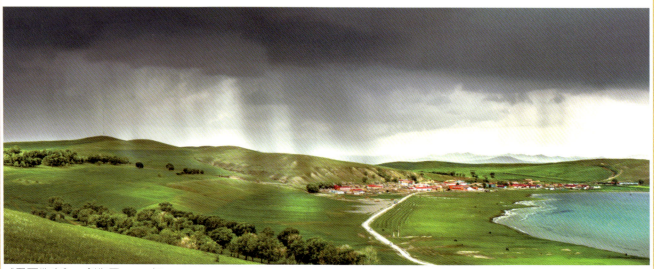

《风雨欲来》,创作于 2015 年

环境设计教研室

◎李继侠

女，硕士，副教授，高级工艺美术师，郑州科技学院艺术学院环境设计教研室主任，毕业于郑州轻工业学院。现为河南省教育厅学术技术带头人、河南省美术家协会会员、中国工艺美术协会河南分会理事兼秘书长助理、河南省包装协会会员。获河南省教育厅新锐人物、郑州科技学院优秀教师、河南省建筑装饰设计大赛优秀指导教师等荣誉。参与国家级课题2项，主持河南省哲学社科规划课题1项，河南省教育科学重点课题1项，河南省教育厅课题2项，完成河南省教育科学研究优秀成果奖1项，获发明专利授权2项，主编、参编教材5部，发表核心论文8篇，SCI、EI论文3篇。

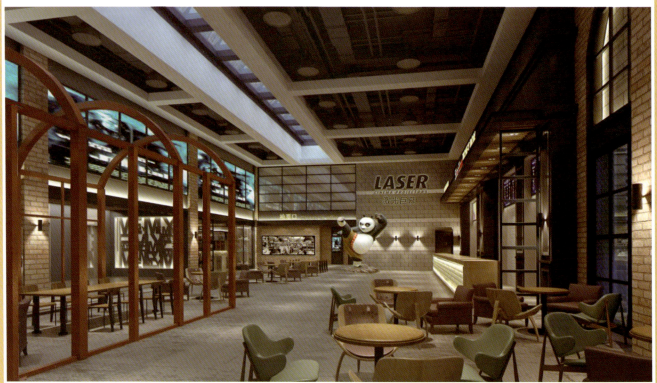

《明星时代国际影城售票大厅室内设计》，创作于2016年

◎巩妍斐

女,硕士,讲师,中级工艺美术师,毕业于长安大学建筑学院,主讲"室内设计""陈设设计""家具设计"等基础课及专业核心课程,发表论文20余篇,参与各级课题十余项,各级各类比赛获奖二十余项。

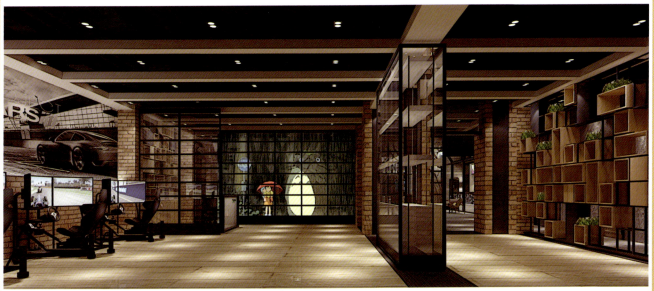

《明星时代国际影城——动感体验区》,创作于2016年

◎孟　娴

女，硕士，讲师，工艺美术师，毕业于昆明理工大学，现为中国工艺美术师协会会员。作品获第八届全国美育成果展评教师组一等奖、2017环亚杯中日设计交流展金奖。参与或主持省市级社科联项目多项，参与编写著作《中国传统文化与现代设计》。

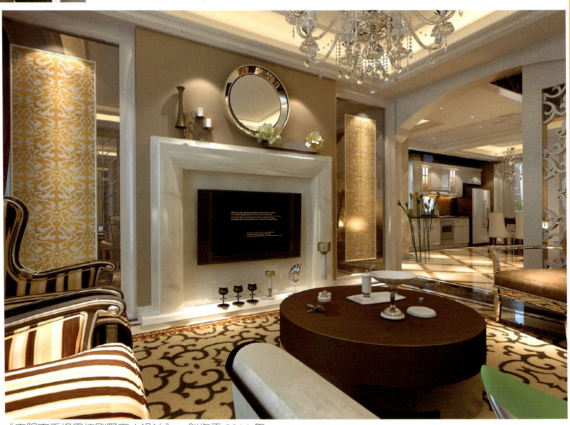

《安阳市香格里拉别墅室内设计》，创作于2014年

◎牛优雅

女,硕士,讲师,毕业于河南师范大学。发表论文5篇,多次参与校级、省市级科研课题,参与各类学科竞赛,并多次获奖。

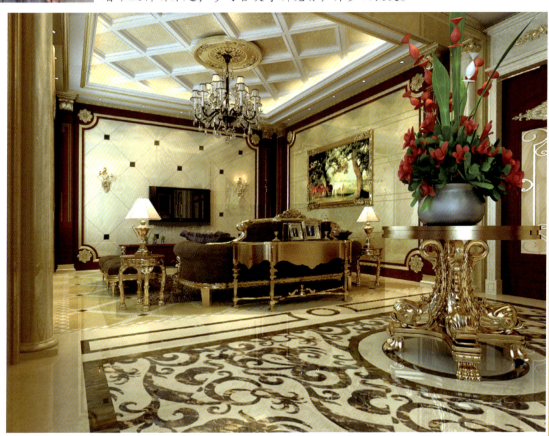

《九号公馆别墅》,创作于2015年

◎吴华娓

女,九三学社社员,讲师,工艺美术师,室内装饰设计师,毕业于河南大学艺术学院环境艺术设计专业。参加各项设计比赛获奖20余次;参与市厅级课题10项,发表论文5篇,参与编写著作2部。

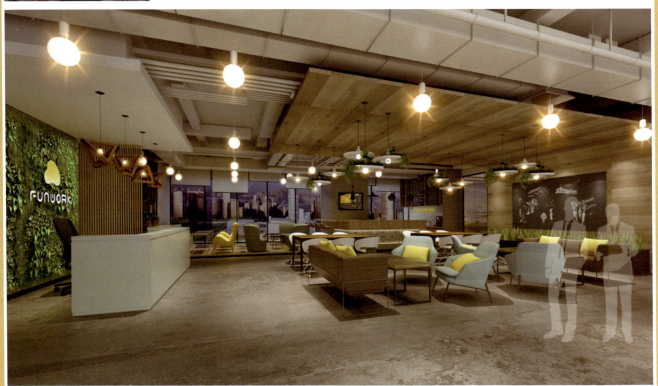

《办公空间设计》,创作于2016年

◎方建军

　　男,硕士,讲师,毕业于沈阳航空航天大学设计学专业,任SMD尚美设计总监、高级室内设计师、工艺美术师、中国建筑学会室内设计分会会员、国际设计杂志《设计会》特邀设计师、中国室内设计行业年度杰出新锐设计师和年度杰出中青年设计师、2016年全国设计"大师奖"创意大赛指导教师、2017年美国TOP100全球影响力华人设计师、2017年国际设计大奖创意设计实战导师。

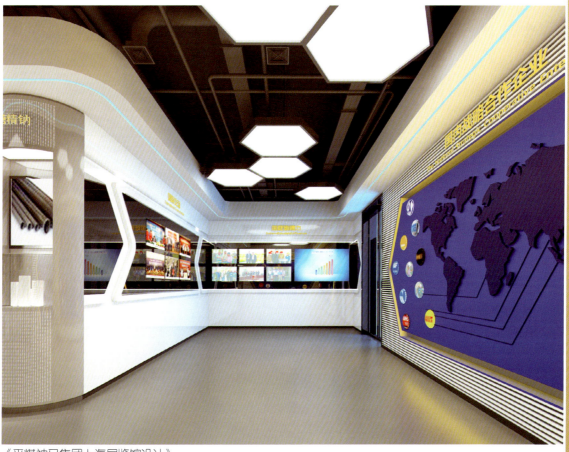

《平煤神马集团上海展览馆设计》

◎陈 贞

女，讲师，毕业于河南大学。现为环境设计专业教师，发表论文多篇，参与省、市、校级科研课题多项。

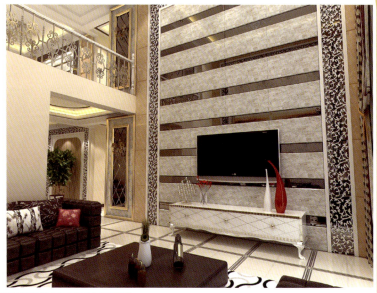

《怡景花城洋房别墅之客厅》

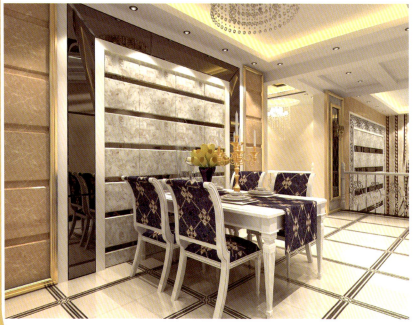

《怡景花城洋房别墅之餐厅》

◎刘瑞颖

女,中国共产党党员,硕士,讲师,毕业于武汉理工大学环境设计专业。主持并参与多项省、市级课题,发表论文多篇,作品多次获奖。

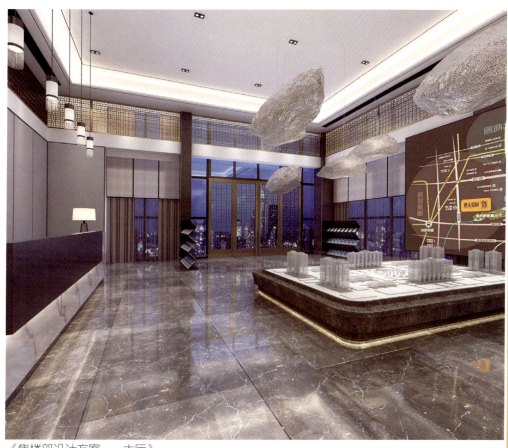

《售楼部设计方案——大厅》

◎刘慧琳

　　女，硕士，讲师，工艺美术师，毕业于河南大学环境设计专业。现为河南省美术家协会会员、中国工艺美术协会会员。参与多项国家、省、市级课题，发表多篇高质量学术论文。

《商业办公空间设计》

◎朱柳颖

女,硕士,工艺美术师,毕业于昆明理工大学艺术学院设计艺术学专业。主要从事"展示设计""陈设设计""效果图表现技法"等课程教学工作。

《古熙美发店的大厅》,创作于2016年

◎吴欣彦

女,硕士,讲师,工艺美术师,毕业于湖北工业大学,现为中国工艺美术师协会会员。2014年作品《幻想》获绚丽年华第七届全国美育成果展评教师组二等奖,2014年作品获绚丽年华第七届全国美育成果展评艺术美育个人教学成果二等奖;2015年论文《浅析应用技能型人才培养教学方法研究》在河南省第四届大学生艺术展演活动高校艺术教育科研论文评选中获三等奖,2015年论文《浅谈色彩在酒店空间设计中的研究》在"中南之星"设计艺术大赛中荣获二等奖。

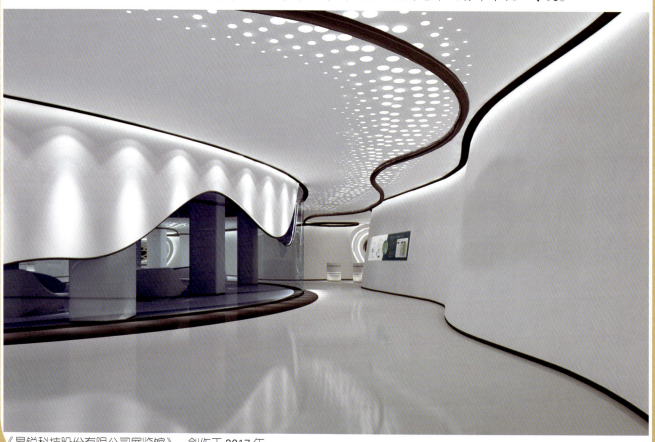

《昂锐科技股份有限公司展览馆》,创作于2017年

◎徐飒然

女,中国共产党党员,硕士,讲师,现任中国设计师协会(CID)理事,擅长室内方案设计和施工图绘制。论文《传承与创新——新中式风格中软装饰材料的应用》和作品《白云小区景观设计方案》《新中式风格样板间软装设计》等分别在河南之星、全国美育成果展、大学生艺术展演等比赛中获奖。

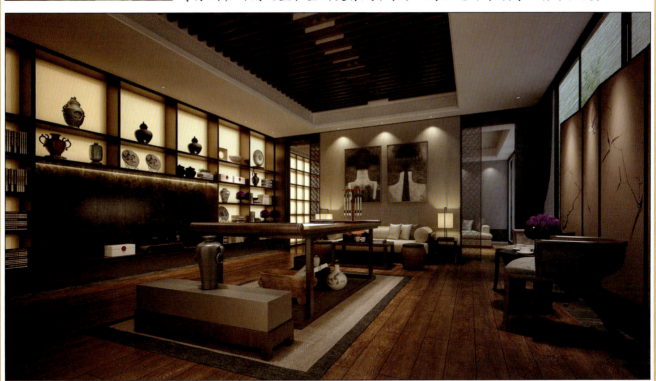

《万科"金域蓝湾"样板间设计》,创作于2016年

◎贾园园

女,硕士,毕业于齐齐哈尔大学,主修环境设计,现为CIID中国建筑学会会员。曾参与齐齐哈尔高新区科研中心室外环境及内部装修工程设计,作品获国家、省级奖项多次,发表论文数篇。

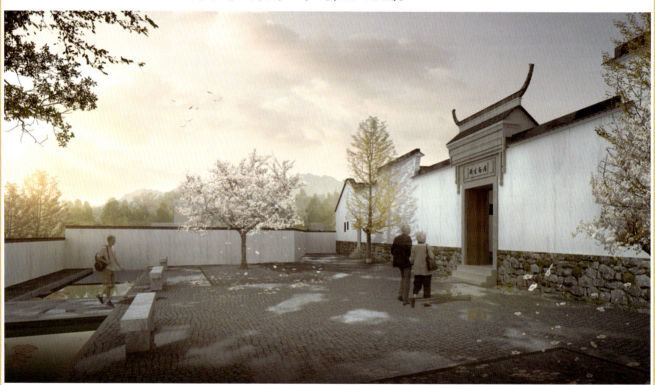

《老宅改造》

◎刘丞均

男，硕士，毕业于郑州轻工业学院艺术设计学院。设计作品曾获得第五届河南省艺术设计展设计类作品二等奖、河南之星优秀奖、全国美育成果展设计类三等奖等，发表学术论文多篇。

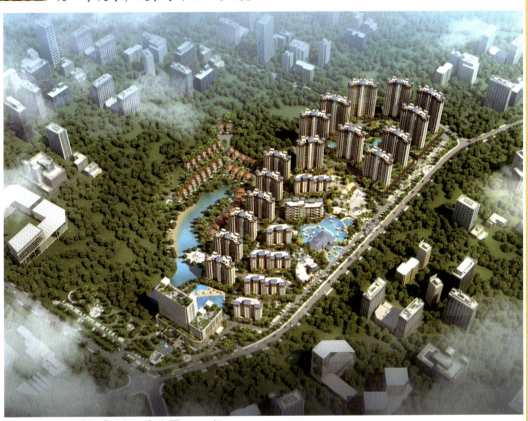

《星河湾景观规划设计》，创作于2016年

◎石 洋

女，硕士，毕业于河南工业大学设计艺术学院。最喜欢的一句话：严于律己、宽以待人。

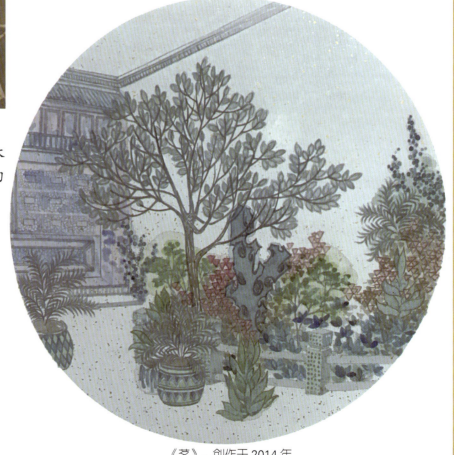

《茗》，创作于 2014 年

动画设计教研室

◎赵善利

男，九三学社社员，本科毕业于中原工学院动画专业。长期从事动画专业领域的研究，兼有扎实的美术基本功和专业理论研究能力。多次负责动画重点项目，制作了服务当地经济的实践项目"洞林景区模拟导游""马寨经济开发区模拟导游"项目制作，2013年负责的动画专业与其他专业联合制作"黄河风景名胜区虚拟与现实"项目。发表专业论文多篇，拥有多项国家级外观专利和发明专利，多次参加各类省、市级比赛并获奖。

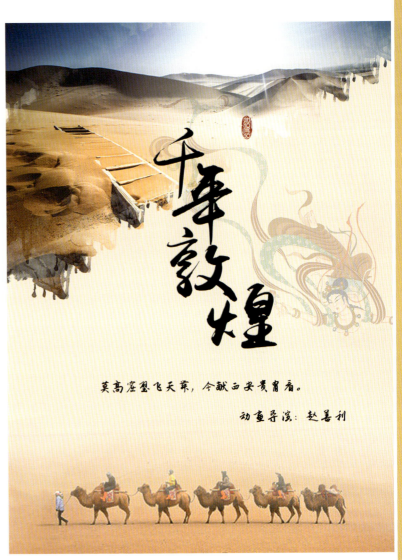

《千年敦煌》

◎关　珂

女，中国共产党党员，毕业于吉林动画学院。作品曾获全国美育成果展评一等奖、第八届中国高校美术作品学年展教师组优秀奖、第二届环亚杯中日设计交流展银奖等。作品《卖火柴的小女孩》入选第十二届河南省美术作品展。带领学生参加"中华戏曲魂"全国美育成果展演，获优秀指导教师奖。

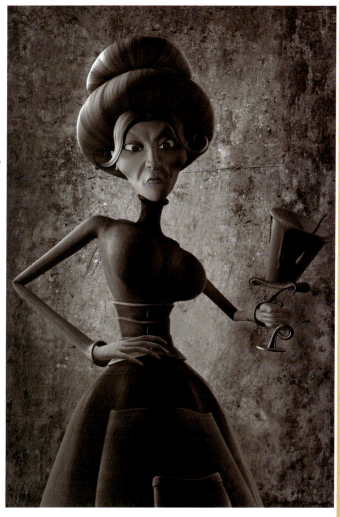

《姑姑》

◎丁传锋

男，硕士，讲师，工艺美术师，现为河南省包装协会会员。毕业于湖北工业大学设计艺术学专业，擅长外观设计，精通建模与渲染及后期处理，设计的作品获多项设计金奖。

测距仪设计

LASER RANGING TELESCOPE
—— 激光测距望远镜

— The appearance of the hale and hearty
　硬朗的外观
— The simple sense of grind arenaceous
　磨砂的质感
— Safety accurate measurement.
　安全精确测量

LASER RANGING TELESCOPE
—— Camera Cover　镜头盖

— The product is different from the monotonous front cover of the existing rangefinder, and the design of the double arc makes it more layered, it shows individual character, vogue and more beautiful.

不同于现有的测距仪单调的前置，双弧的设计使其更丰富的层次感，不单调、个性、时尚、更美丽。

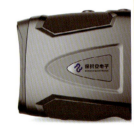

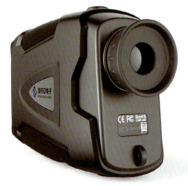

LASER RANGING TELESCOPE
—— Eyepiece　目镜

— Knob type eyepiece, adjustable visual dioptre, more meet the needs of use.
　旋钮型眼镜片，可调视觉的远近，更满足使用的需要。

—— Under the eyepiece　目镜下

— Under the eyepiece is brand logo and hang rope installation, easy to carry.
　在目镜下是挂绳装置，便于携带。

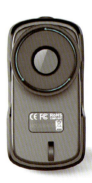

《测距仪器》

◎张连慧

　　女，硕士，毕业于中国地质大学（武汉）。曾获得2012年全国大学生广告艺术大赛"南京青奥会"专题设计竞赛主题动画设计类二等奖和2012年第六届《中国大学生美术作品年鉴》造型与设计类银奖。

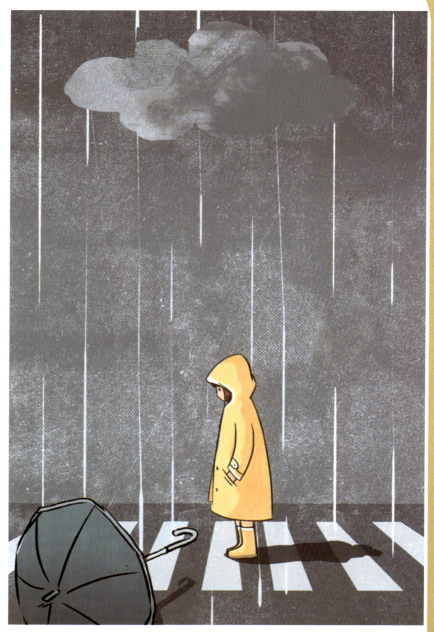

《等待》

◎朱晓莉

女,硕士,讲师,毕业于河南大学艺术学院,主攻动画方向。多次参加各类省、市级比赛并获奖。

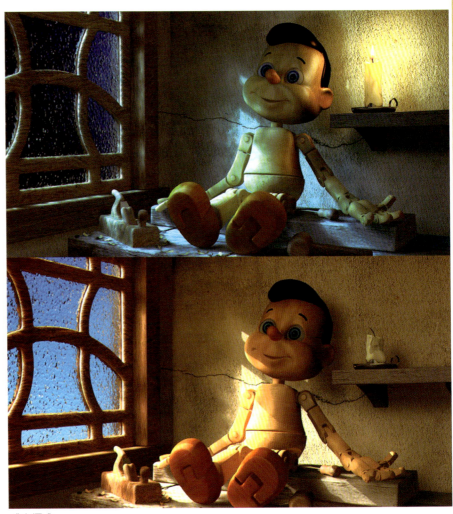

《木偶》

◎陈海申

男，毕业于吉林动画学院。长期从事动画专业领域的研究，主攻三维动画特效制作、后期合成，具有丰富的动画项目制作经验。至今在各类学术期刊上发表论文多篇。担任"专业导论""三维动画制作""动画鉴赏"等多门主干课程的教学工作。多次在省级学科竞赛中获得金奖和银奖，指导学生参加各类动画专业比赛并取得优秀成绩。

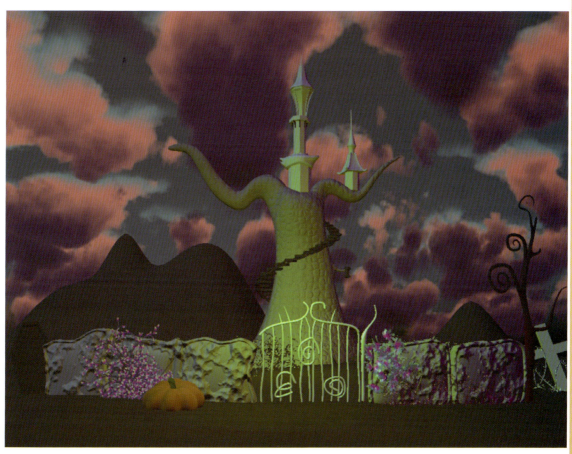

《魔法房》

◎郎世峥

男，硕士，毕业于郑州轻工业学院动画专业，获动画专业与市场营销专业双学位。设计作品曾获2014年"河南之星"设计艺术大赛金奖，2016年河南省大学生科技文化艺术节一、二、三等奖，河南省第五届艺术设计作品展览二等奖，河南省第六届艺术设计作品展览优秀奖、第二届"中原杯"动漫设计大赛二等奖，第三届中国洛阳(国际)"三彩杯"创意设计大赛优秀奖。发表学术论文多篇，参与多项知名影视动画的前期制作工作，多次指导学生在国赛、省赛中获得优秀成绩。

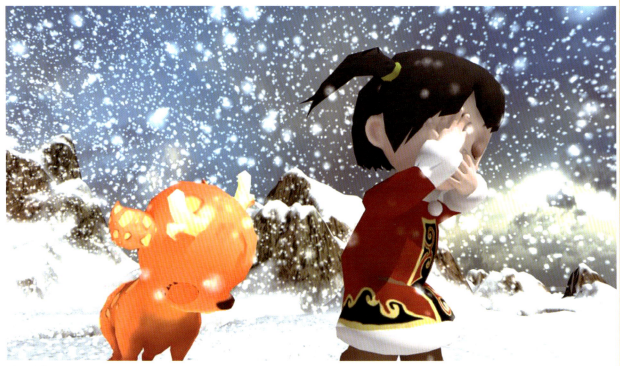

《雪中》

◎王 鑫

男，2005 年进入火星时代生产部工作，曾荣获火星时代封神榜大赛前 10 名，参与《大施琅将军》《禅宗少林》等国内多部重量级动画片制作，目前参与研发模型及 3D 打印技术。

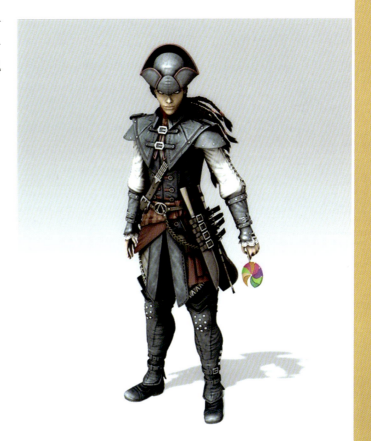

《刺客信条》

◎王子畅

男，硕士，毕业于武汉理工大学艺术设计专业。曾参与2013武汉国际时装周暨首届服装博览会光影秀、东湖海洋世界光影秀的数字化内容制作，担任特效、合成与剪辑师。

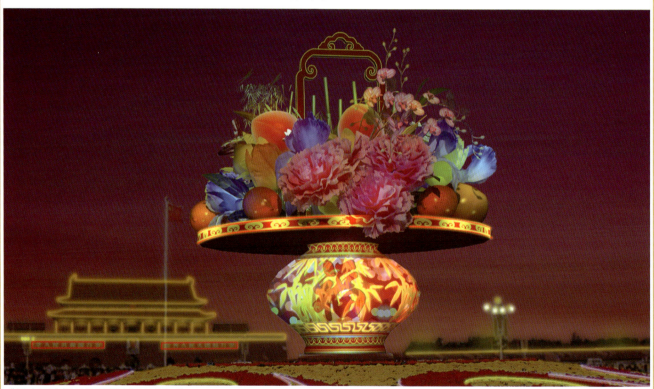

《国庆天安门花篮投影展示效果图》

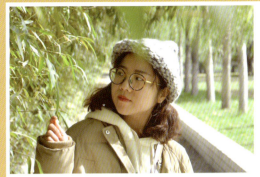

◎赵冬琬

女，硕士，毕业于郑州轻工业学院。主要担任"二维方向手绘及软件"课程教学，擅长插画、动画、游戏设计等创作。

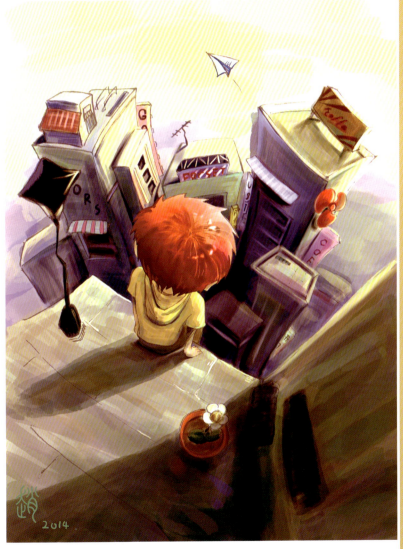

《屋顶》

◎朱艳冰

女,硕士,本科毕业于中原工学院,研究生毕业于郑州大学。发表论文4篇,主持郑州市教育科学研究课题1项,获"加快国家中心城市建设"优秀调研成果二等奖。

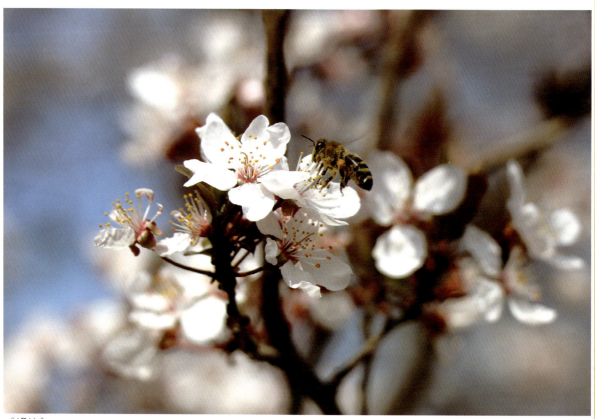

《蜂忙》

辅 导 员

◎常新惠

女,中国共产党党员,毕业于郑州大学,2008年到郑州科技学院工作,现任艺术学院辅导员。

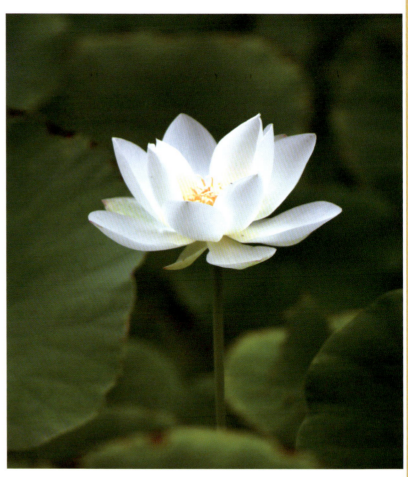

《一品青莲》

◎杜昱兴

男，中国共产党党员，2010年参加工作，现任郑州科技学院艺术学院辅导员。

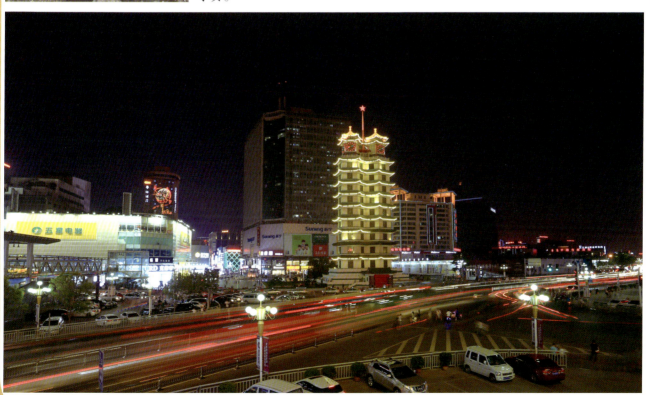

《郑州风光》

◎葛振鹏

男，中国共产党党员，2012年参加工作，现任郑州科技学院艺术学院辅导员。

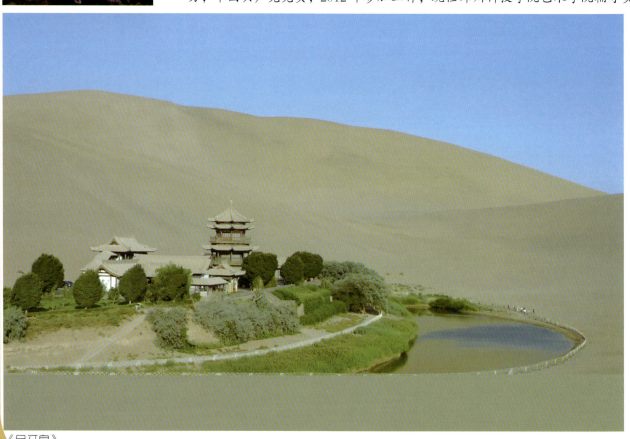

《月牙泉》

◎黄　娜

女，中国共产党党员，毕业于郑州大学艺术设计专业，2005年参加工作，现任郑州科技学院艺术学院辅导员。

《路边》

◎叶　成

男，中国共产党党员，2009年参加工作，现任郑州科技学院艺术学院学管秘书。

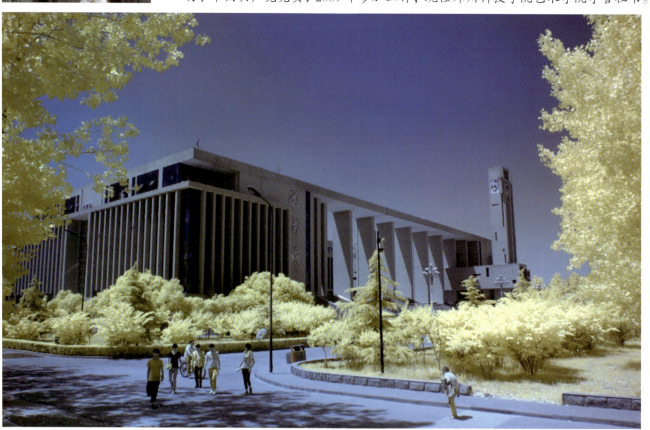

《校园秋色》

◎张倩倩

女,毕业于河南大学民生学院戏剧影视文学专业,2017年参加工作,现任郑州科技学院艺术学院辅导员。

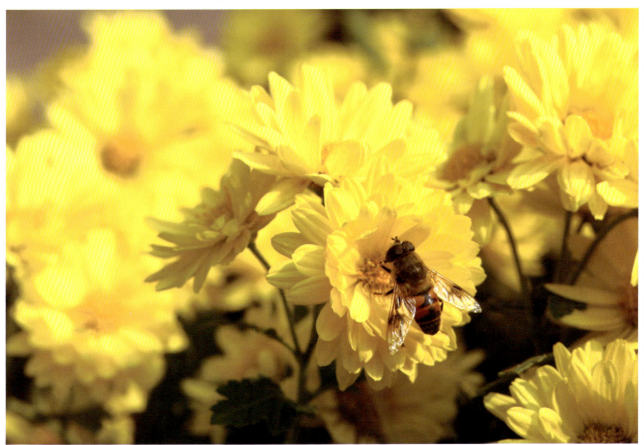

《花丛》